U0143347

書苑拾遺

董其昌楷書四種

王禕 主編
馮威 編

上海辭書出版社

董其昌（一五五一—一六三六），字玄宰，號思翁、思白、香光居士，華亭（今上海松江）人。明代著名的文臣和書畫家、畫論家，謚號文敏。編刻有《戲鴻堂帖》，著有《容臺集》《畫禪室隨筆》等，並有海量書畫作品存世。

董其昌萬曆十七年（一五八九）考中進士，此後亦官亦隱，是明代後期承前啓後的書畫巨匠。在繪畫領域，他以古爲法，博識衆長，開創性地以淡爲宗，是『雲間畫派』的領軍者。他是一位書法藝術集大成者，對明末清初的書畫藝術影響巨大。特別由於康熙皇帝的推崇，董其昌書法藝術影響在清代達到全盛，波及民國，直至現當代。

董其昌長於行草書，以至於後世一提起董其昌書法，往往將他列入『二王』行草書風經典書家行列。此理固然。但是，作爲一位各體兼長的書法家，董其昌的楷書也值得關注。如果說顏柳歐趙是楷書藝術『第一梯隊』，那麼南宋張即之、明代沈度等便是『第二梯隊』，董其昌無疑是『第二梯隊』中的高手。

董其昌並不是一個早慧者。他十七歲時參加會考，因書拙而被降等，從此發憤臨池。『初師顏平原《多寶塔》，又改學虞永興，以爲唐書不如晉，遂倣《黃庭經》及鍾元常《宣示表》《力命表》《還示帖》《丙舍帖》，凡三年，自謂逼古』，甚至自認爲超過文徵明和祝允明。參考他的其他題跋，還可知他早年主要以柳體和歐體館閣試文。由此可見，他的楷書來路是從尚法的唐楷上追尚韻的魏晉楷書。

這也鋪就了他一生的楷書底色：在法度的基礎上又創造出新的變化，嚴整中有錯落。中年以後，董主攻行草，卓然大成。這反過來作用於他的楷書，使得後者更爲靈動。在用筆上，他參以行書筆法，加快了行筆的速度，顯得更加率意；在結構上，單字内部不死守成法，時有高低不平處；在章法上，有格作品的字心不常居中而是稍偏左上；無格作品則深得五代楊凝式《韭花帖》字疏行寬的舒朗神意。董其昌曾講『趙孟頫未嘗夢見者』是『以奇爲正，不主故常』，還強調『字須熟後生』，這些主張在楷書上的表現便是守正出奇。此外，董其昌倡導『目擊道存』式的意臨，主張臨帖『如驟遇異人，不必相耳目、手足、頭面，當想其舉止、笑語，真精神流露處』。這一方法經常被他應用於楷書臨習中。所以，他的臨倣之作猛看去多不像，再細看，則越看越像。

爲讓大家全面欣賞董其昌的書法特別是楷書藝術，本書選取了四種作品，即羅振玉舊藏並在二十世紀三十年代出版的《貞松堂藏歷代名人法書》裏的大楷作品《節臨〈郎官柱記〉》、中楷作品《陳于廷告身》和小楷作品《阿房宫賦》，以及風雨樓舊藏、由上海神州國光社於宣統二年（一九一〇）出版的小楷作品《董香光臨曹娥碑小楷書》。爲體例故，進行了適當的版式調整，尚希周知。

（節臨《郎官柱記》）上天垂象，北極著於文昌；先王建邦，南宮列為會府。六官既辯，四

上天垂象北

極著於文昌

先王建邦南

宮列為會府

六官既辯四

方是則大總

其綱小持其

要禮樂刑政

於是乎達而

王道備矣聖

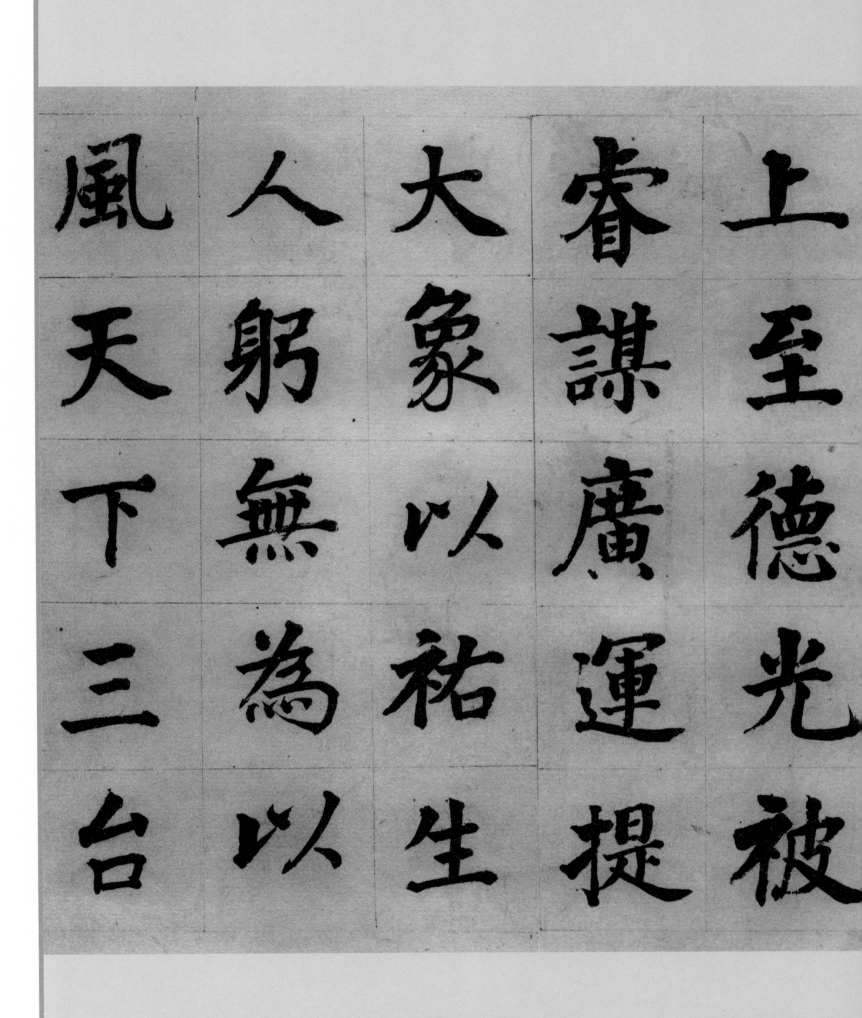

上至德光被，睿謀廣運，提大象以祐生人，躬無為以風天下。三台

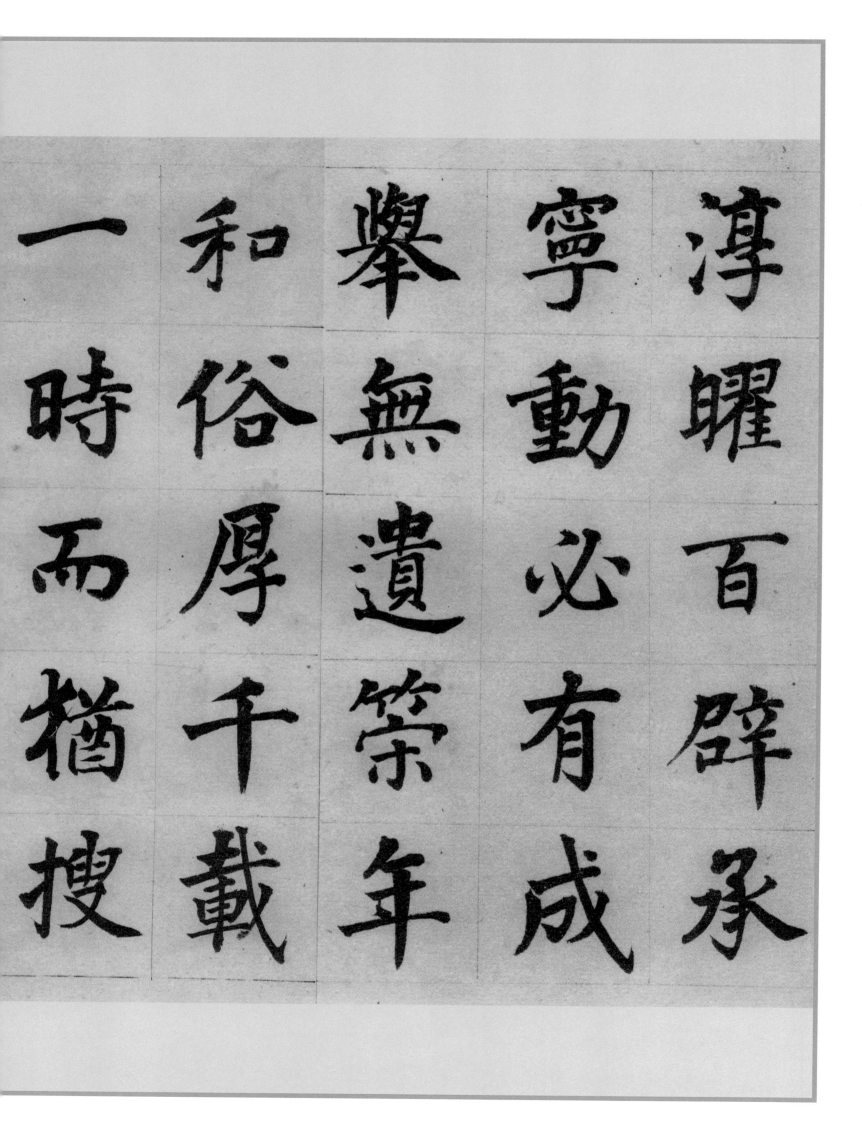

淳曜，百辟承寧，動必有成，舉無遺策。年和俗厚，千載一時，而猶搜

4

擇茂異，網羅俊逸，野罄蘭芳，林殫松秀，盡在於周行矣。夫尚書郎

擇茂異網羅

俊逸野罄蘭

芳林殫松秀

盡在於周行

矣夫尚書郎

廿
四
司
九
六

十
一
人
上
應

星
緯
中
比
神

仙
咸
擅
國
華

以
成
臺
妙
修

詞制天一之

議伏奏為朝

廷之容信杞

梓之藪澤衣

冠之領袖

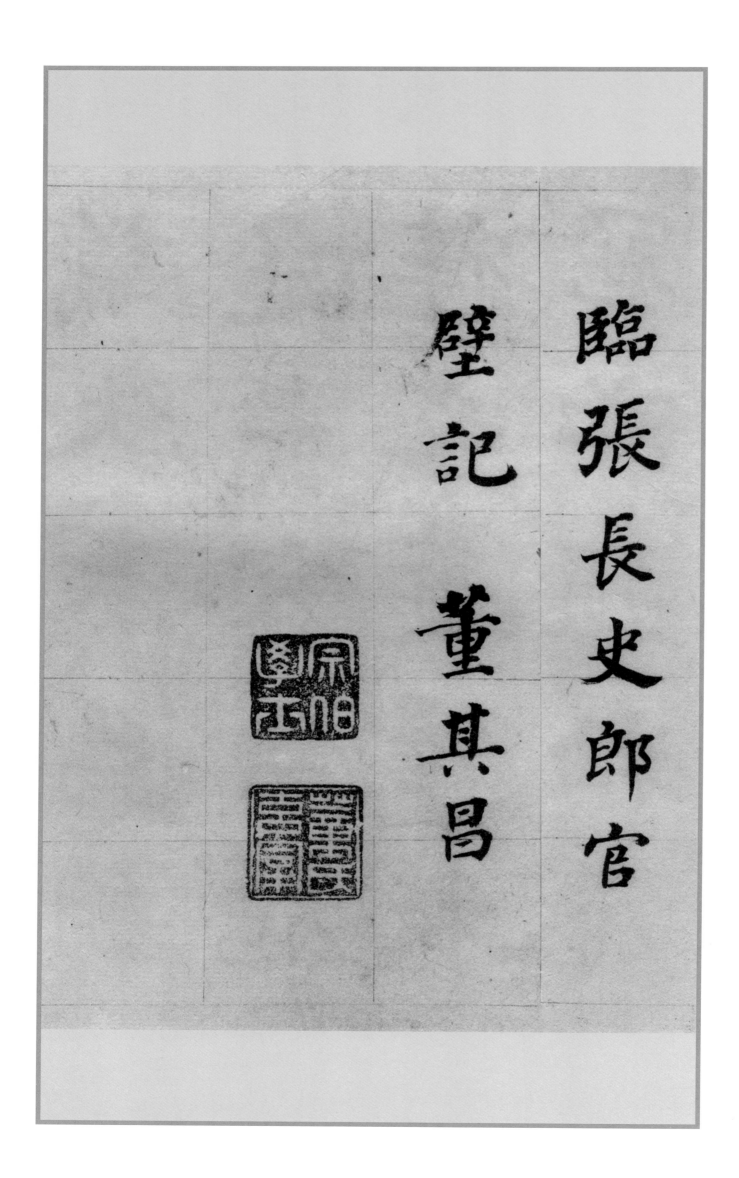

臨張長史郎官

壁記　董其昌

太子少保都察院左
都御史陳于廷并妻
誥命
奉
天承運

（《陳于廷告身》）太子少保都察院左都御史陳于廷并妻誥命。奉天承運，

皇帝制曰國家欲以法致

治則必求正人政事欲以

察得情則必求舊德惟

正人道足勝物惟舊德

善不近名趙堯以代周昌

皇帝制曰，國家欲以法致治，則必求正人。政事欲以察得情，則必求舊德。惟正人道足勝物，惟舊德善不近名。趙堯以代周昌，

倪寬之屈褚大維斯之

職百爾所宗苟得其人一

夔而足爾資政大夫都察

院左都御史陳于廷彊

骨峛立廣道通明當為

諫官罷然健者入則汲長
孺之鯁固出則范孟博之
澄清淯歷華卿陟于少
宰方資銓鏡俄罹網羅
時則京貫朙奸君宗始褐

諫官。罷然健者，入則汲長孺之鯁固，出則范孟愽之澄清。淯歷華卿，陟于少宰。方資銓鏡，俄罹綱羅。時則京貫朋奸，君宗始褐。

維爾祖謝同心以獎王室

遂亦李杜齊名而竄黨碑

禕斤見端剪刈行及所幸

天存碩果世轉黃芽自朕續

服之初遂下賜環之詔

維爾祖謝同心，以獎王室，遂亦李杜齊名。而竄黨碑，禕斤見端，剪刈行及。所幸天存碩果，丗轉黃芽，自朕續服之初，遂下賜環之詔。

本謂舊京重地宜南國
之憩召公尋以先朝直
聲比宋宗之召唐介而自
兩入臺丕焉易轍一年未久
百度惟貞夫刑法者煩苦

本謂舊京重地，宜南國之憩召。公尋以先朝直聲，比宋宗之召唐介，而自爾入臺丕焉。易轍一年，未久，百度惟貞。夫刑法者，煩苦

天下之具上不端本則下
不徙紀綱者長養一世之源
意存屬物則功不立維爾
道先正已令取和民所以
秉法法行威眾眾服清

天下之具。上不端本，則下不徙紀綱者，長養一世之源，意存屬物，則功不立。維爾道先正己，令取和民，所以秉法。法行威眾。眾服，清

霜所及元氣與俱雖景讓

極威于泥樓范諷降心于

橫梃寬嚴之則莫如爾宜

者矣茲以奏績晉爾階資

政大夫太子少保錫之誥命

霜所及，元氣與俱，雖景讓極威于泥樓，范諷降心于橫梃，寬嚴之則，莫如爾宜者矣。茲以奏績，晉爾階資政大夫太子少保，錫之誥命。

於戲朕欲昭明邪正別白

廉貪而所司奉行或出于

毛吹纖細小人乘間且曰之

齮齕善良大非朕心彌為

治蠹冀爾公正勵于初終

於戲，朕欲昭明邪正，別白廉貪。而所司奉行，或出干毛吹纖細，小人乘間，且曰之齮齕善良，大非朕心，彌為治蠹。冀爾公正，勵干初終。

為世謹微為國持大務祛

粮以保菽母儀豪而失墙

庶幾無黨無偏貽世正直

平康之福斯為有體有用

章爾大儒元老之功

為世謹微，為國持大。務祛粮以保菽。母儀豪而失墙。庶幾無黨無偏，貽世正直平康之福。斯為有體有用，章爾大儒元老之功。

制曰：夫嶽降甫、申有四國。蕃宣之譽，天鼙尹吉，亦彼都人士之宗。惟必敬無違，以克相其夫子。故既富方穀，使有好于而家，宮鐘必聞，

制曰夫嶽降甫申有四國

蕃宣之譽天鼙尹吉尔彼

都人士之宗惟必敬無違

以克相其夫子故既富方穀

使有好于而家宮鐘必聞

祓佩無斁爾累封夫人張

氏乃太子少保都察院左

都御史陳于廷之配于女

則師維士不櫛巨源識

度饒鑒定于翟褘德曜

祓佩無斁。爾累封夫人張氏乃太子少保都察院左都御史陳于廷之配。于女則師，維士不櫛。巨源識度，饒鑒定于翟褘；德曜

敬儀凤倚襄于鴻室而能

脱簪珥以謀河潤讓脺産

以協原鴒自安綦縞之恒

特贊素絲之潔爾夫俊德

辟難風節挺扵干霄洎篍

敬儀，凤倚襄于鴻室，而能脱簪珥以謀河潤，讓脺産以協原鴒。自安綦縞之恒，特贊素絲之潔。爾夫俊德辟難，風節挺於干霄；洎篍

舊服賜環霜氣寒而卷
地爾乃谷風懷其恐懼玉
鉉莭其剛柔俾免壯頄之
凶克梲大臣之法亶裨家
秉遐相國成兹仍封爾為

舊服賜環，霜氣寒而卷地。爾乃谷風懷其恐懼，玉鉉莭其剛柔，俾免壯頄之凶，克梲大臣之法。亶裨家秉。遐相國成。兹仍封爾為

夫人錫之誥命榮齊台�ロ

尚弘匪懈之規貴極璇閨

盍副有終之譽

夫人。錫之誥命，榮齊台ロ，尚弘匪懈之規，貴極璇閨，盍副有終之譽。

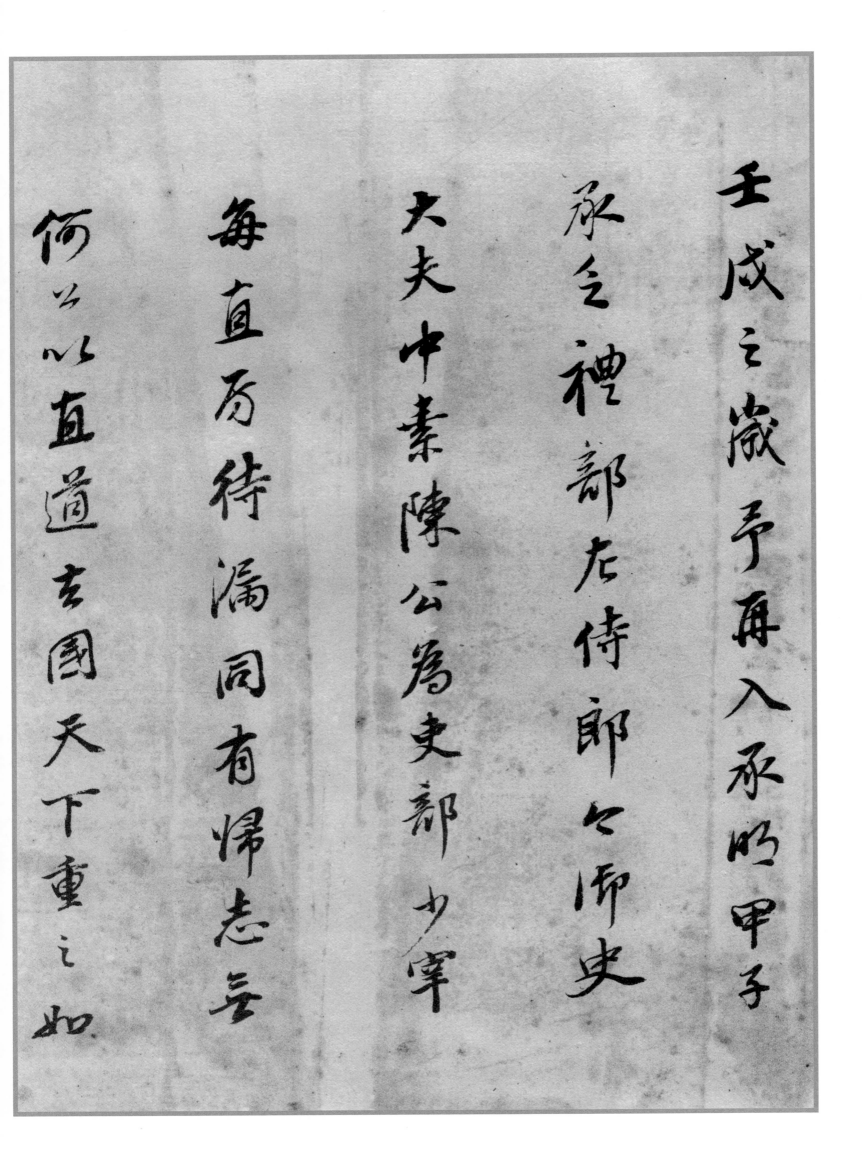

壬戌之歲予再入承明甲子

承乏禮部左侍郎令師史

大夫中素陳公爲吏部少宰

每直房待漏同有帰志无

何公以直道去國天下重之如

壬戌之歲，予再入承明。甲子承乏。禮部左侍郎令御史大夫中素陳公爲吏部少宰。每直房待漏，同有帰志。无何，公以直道去國，天下重之如

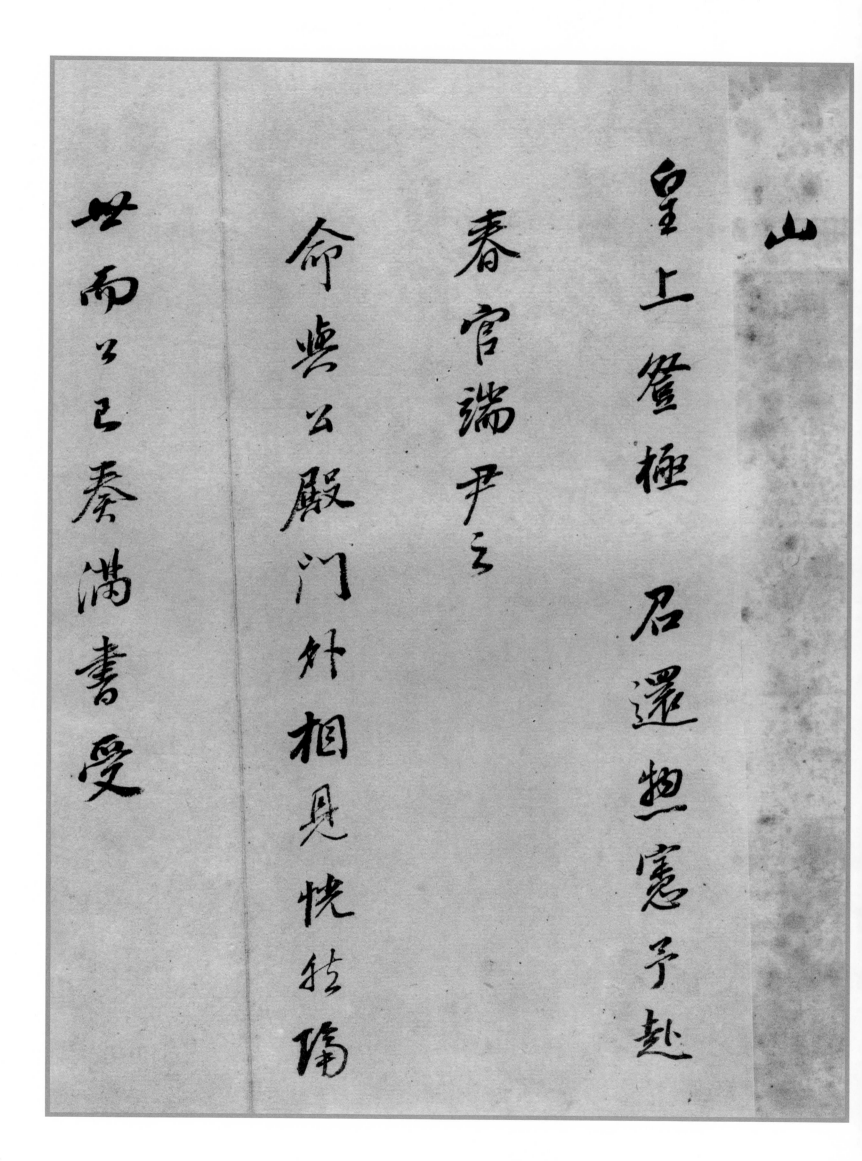

山

皇上登極 召還惣憲 予赴

春官端尹之

命與公殿門外相見 恍然隔

世而公已奏滿書受

綸誥。請予脩顔魯公、徐越公之事，刻石藏于家，昭示子孫，作求無斁。予與公約以出春明之日應教。恐有繼請者，無能應也。今日上乞休第二

綸誥請予脩顔魯公徐越公
之事刻石藏于家昭示子
孫作求無斁予与公約以出
春明之日應教恐有繼請
者無能應也今日上乞休第二

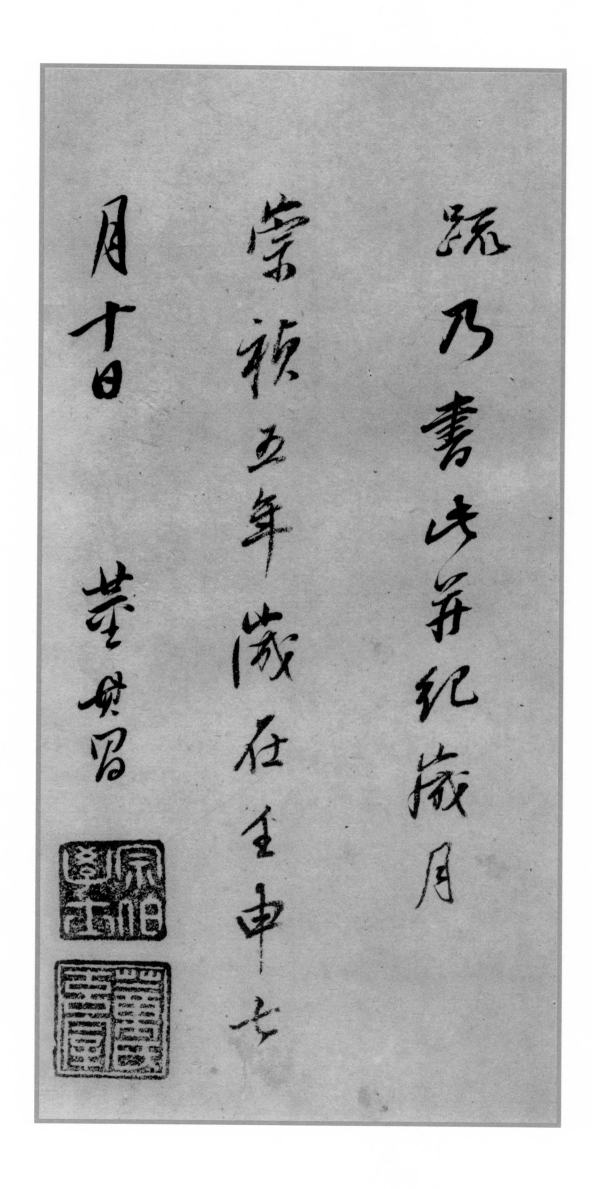

疏，乃書此并紀歲月。崇禎五年，歲在壬申七月十日。董其昌。

六王畢四海一蜀山兀阿房出
覆壓三百餘里隔離天日驪山
北構而西折直走咸陽二川溶ゝ
流入宮墻五步一樓十步一閣
廊腰縵迴簷牙高啄各抱地
勢鈎心鬭角盤ゝ焉囷ゝ焉蜂房
水渦矗不知其幾千萬落長橋

（《阿房宮賦》）六王畢，四海一，蜀山兀，阿房出。覆壓三百餘里，隔離天日。驪山北構而西折，直走咸陽。二川溶溶，流入宮墻。五步一樓，十步一閣；廊腰縵迴，簷牙高啄；各抱地勢，鈎心鬭角。盤盤焉，囷囷焉，蜂房水渦，矗不知其幾千萬落。長橋

卧波未雲何龍複道行空不霽
何虹高低冥迷不知西東歌臺
暖響春光融融舞殿冷袖風雨
凄凄一日之內一宮之間而氣候
不齊嬪妃媵嬙王子皇孫辭樓
下殿輦来于秦朝歌夜絃為秦
宮人明星熒熒開粧鏡也綠雲

卧波，未雲何龍？複道行空，不霽何虹？高低冥迷，不知西東。歌臺暖響，春光融融；舞殿冷袖，風雨淒淒。一日之內，一宮之間，而氣候不齊。嬪妃媵嬙，王子皇孫，辭樓下殿，輦来于秦。朝歌夜絃，為秦宮人。明星熒熒，開粧鏡也；綠雲

擾擾，梳曉鬟也；渭流漲膩，棄脂水也；煙斜霧橫，焚椒蘭也。雷霆乍驚，宮車過也；轆轆遠聽，杳不知其所之也。一肌一容，盡態極妍，縵立遠視，而望幸焉。有不得見者三十六年。燕趙之收藏，韓魏之經營，齊楚之精英，幾世幾年，

擾、梳曉鬟也渭流漲膩棄脂
水也煙斜霧橫焚椒蘭也雷霆
乍驚宮車過也轆々遠聽杳不
知其所之也一肌一容盡態極妍
縵立遠視而望幸焉有不得見
者三十六年燕趙之收藏韓魏
之經營齊楚之精英幾世幾年

30

取掠其人倚叠如山一旦有不能

輸来其間鼎鐺玉石金塊珠礫

棄擲邐迤秦人視之亦不甚惜

嗟乎一人之心千萬人之心也秦

愛紛奢人亦念其家奈何取之

盡錙銖用之如泥沙使負棟之

柱多於南畝之農夫架梁之椽多

取掠其人，倚叠如山。一旦有不能，輸来其間。鼎鐺玉石，金塊珠礫，棄擲邐迤，秦人視之，亦不甚惜。嗟乎！一人之心，千萬人之心也。秦愛紛奢，人亦念其家。奈何取之盡錙銖，用之如泥沙？使負棟之柱，多於南畝之農夫；架梁之椽，多

于機上之工女；釘頭磷磷，多于在庾之粟粒；瓦縫參差，多于周身之帛縷；直欄橫檻，多于九土之城郭；管絃嘔啞，多于市人之言語。使天下之人，不敢言而敢怒。獨夫之心，日益驕固。戍卒叫，函谷舉，楚人一炬，可憐焦土！嗚呼！滅六國

于機上之工女釘頭磷磷多于在
庾之粟粒尾縫參差多于周身
之帛縷直欄橫檻多于九土之
城郭管絃嘔啞多于市人之言
語使天下之人不敢言而敢怒獨
夫之心日益驕固戍卒叫函谷舉
楚人一炬可憐焦土嗚呼滅六國

者六國也非秦也族秦者秦也

非天下也嗟夫使六國各愛其

人則足以拒秦復愛六國之人

則遞三世可至萬世而為君誰

得而族滅也秦人不暇自哀而

後人哀之後人哀之而不鑑之

此使後人而復哀後人也

者六國也，非秦也；族秦者秦也，非天下也。嗟夫！使六國各愛其人，則足以拒秦；秦復愛六國之人，則遞三世可至萬世而為君，誰得而族滅也？秦人不暇自哀，而後人哀之；後人哀之而不鑑之，亦使後人而復哀後人也。

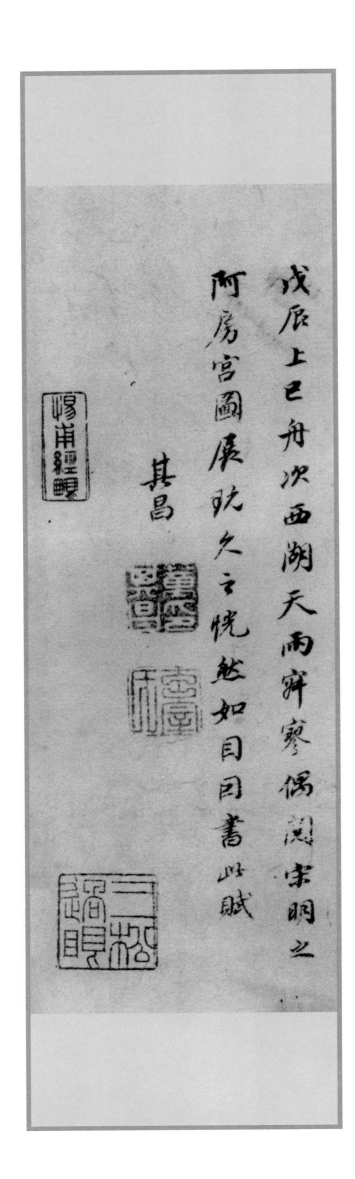

戊辰上巳，舟次西湖。天雨宵寥。偶閱宋明之阿房宮圖，展玩久之，恍然如目，曰書此賦。其昌。

孝女曹娥碑

孝女曹娥者上虞□門之女也其先與周同禮

胄荒沈爰来適居盱能撫節安歌婆娑樂神

漢安二年五月時迎伍君逆濤而亡為水所淹不得

其屍時娥年十四號慕思盱哀吟澤畔旬有七日遂

自投江死經五日抱父屍出以漢安迄于元嘉元年

《孝女曹娥碑》 孝女曹娥者，上虞曹盱之女也。其先與周同禮，末胄荒沈，爰来適居。盱能撫節安歌，婆娑樂神。以漢安二年五月，時迎伍君，逆濤而上，為水所淹，不得其屍。時娥年十四，彌慕思盱，哀吟澤畔，旬有七日，遂自投江死，經五日抱父屍出。以漢安迄于元嘉元年。

青龍在辛卯莫之有表度尚設祭之誄之辭曰

伊惟孝女曄曄之姿偏其返而令色孔儀窈窕

淑女巧咲倩兮宜其家□□□之陽待禮未施嗟

喪蒼伊何無父□古訴神告哀赴江永□號視已

如躧是以眇然□於投入沙泥翩翩孝女□至沉

乍浮或泊洲嶼或在□深或趨湍瀨或還波

青龍在辛卯，莫之有表。度尚設祭之誄之，辭曰：伊惟孝女，曄曄之姿。偏其返而，令色孔儀。窈窕淑女，巧咲倩兮。宜其家室，在洽之陽。待禮未施，嗟喪（慈父。彼）（脫三字——編者注）蒼伊何？無父孰怙！訴神告哀，赴江永號，視死如歸。是以眇然輕悠，投入沙泥。翩翩孝女，乍沉乍浮。或泊洲嶼，或在中沆。或趨湍瀨，或還波

濤千夫失聲悼痛萬餘觀者填道雲集
衢澴淚掩涕驚慟邠是以哀姜笑市杞崩
城隅或有勉面引鏡鬢耳用刀坐臺待水抱
樹而燒於戲孝女德育尒傴何者大國方禮自
脩豈況庶賤露屋草茅不扶自直不鏤而雕
越梁過宋比之有殊哀此貞屬千載不渝嗚呼

濤。千夫失聲，悼痛萬餘。觀者填道，雲集路衢。汎淚掩涕，驚慟國都。是以哀姜哭市，杞崩城隅。或有勉面引鏡，鬢耳用刀。坐臺待水，抱樹而燒。於戲孝女，德茂此儔。何者大國，防禮自脩。豈況庶賤，露屋草茅。不扶自直，不鏤自雕。越梁過宋，比之有殊。哀此貞屬，千載不渝。嗚呼

哀哉亂曰

銘勒金石質之乾坤歲數曆祀立墓起墳光

于后土顯照天人生賤已貴義之利門何悵華

落雕零早分葩艷窈窕永丗配神若堯二女為

湘夫人時效彷彿以□□後昆

漢議郎蔡雍聞之來觀疢闇手摸其文而讀

哀哉！亂曰：銘勒金石，質之乾坤。歲數曆祀，立墓起墳。光于后土，顯照天人。生賤死貴，義之利門。何悵葦落，雕零早分。葩艷窈窕，永丗配神。若堯二女，為湘夫人。時效彷彿，以招後昆。漢議郎蔡雍聞之來觀，夜闇手摸其文而讀